THE ABNORMAL SUPER HERO
HENTAI KAMEN
CONTENTS 04

究極!!変態仮面

代表選手は誰だ!の巻	5
愛子のお守り人形♡の巻	21
花のチアリーダー応援団!の巻	39
燃えよ!秋冬・怒りの鉄拳!!の巻	59
いじめちゃ…いや♡の巻	74
起死回生の変態仮面!の巻	89
激突!!蠅手拳の巻	104
祝勝会はカラオケで!の巻	119
変態ボディ・ペインティング!の巻	135
コースターはスリル満点!の巻	151
闇の女王・怪盗プードリアン!の巻	167
プードリアンの復讐!の巻	184

特別読切
究極!!変態仮面 ～誕生編～	203
ダンディ・ジョーンズ ～アマゾンの秘宝～	234
DANDY JONES	243

コミック文庫限定 おまけページ その4
それ行けハリー — 275

コミック文庫限定 おまけページ その5
春夏の更衣室♡ — 280

コミック文庫限定 おまけページ その6
プードリアンの秘密 — 284

代表選手は誰だ！の巻

紅優高校

視聴覚室

ぼくたち拳法部の大会もいよいよ3日後と迫り代表選手が発表されることになった

では代表選手を発表する

みな緊張の面持ちだったぼくだけじゃない先輩達も みんな栄光の代表選手に選ばれたいのだ…

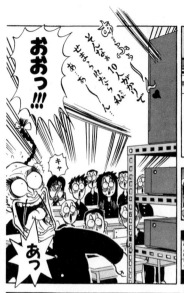

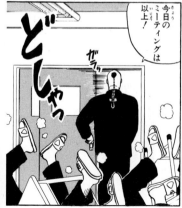

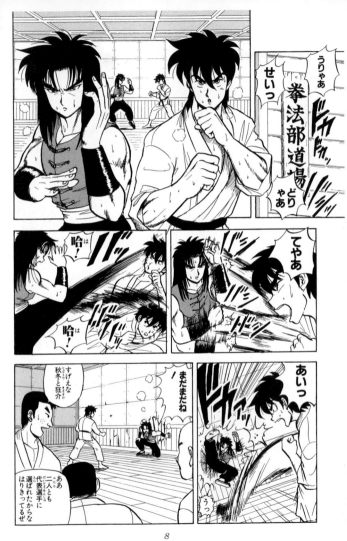

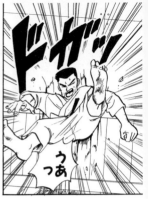
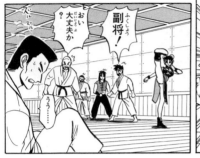

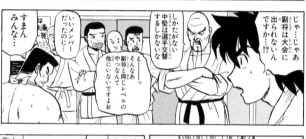
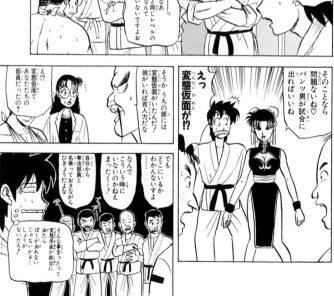

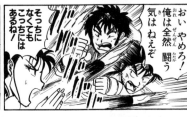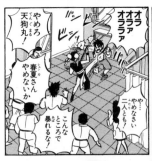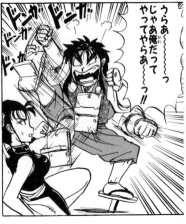

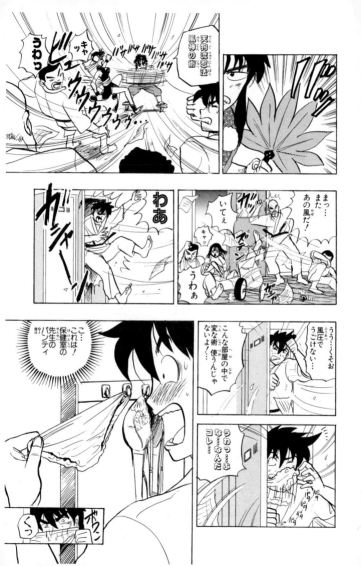

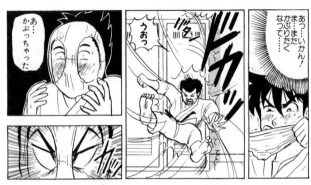

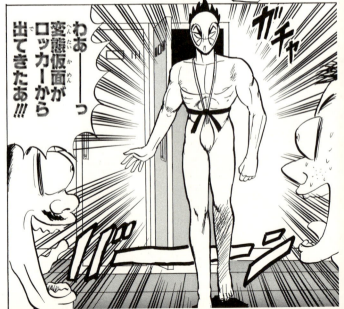

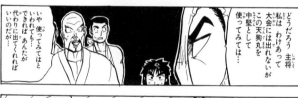
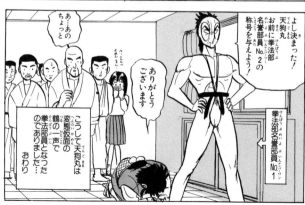

THE ABNORMAL SUPER HERO
HENTAI KAMEN

愛子のお守り人形♡の巻

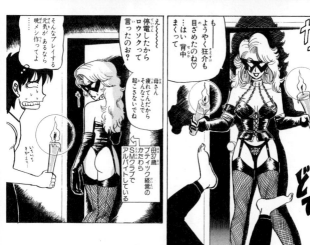

ここは姫野邸…

できたぁ!

一晩かかったけど
私もやればできるわね
顔も狂介くんと思えば
狂介くんに見えるし
上出来 上出来

絶対試合に
勝ってますよーに
そしてケガのないよう
狂介くんを
お守りください

あ 服を
着せなくちゃ

まずはパンツね…

やだ なんか
ドキドキして
きちゃった

バカね
ただの人形
なのに…

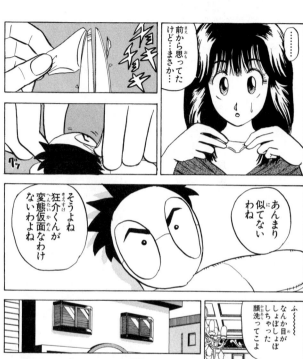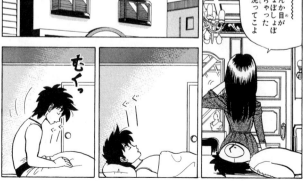

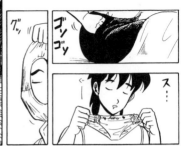

変態性血液大量放出

クロスアウッ！
（脱衣）

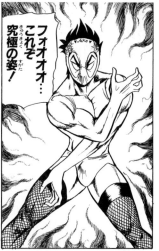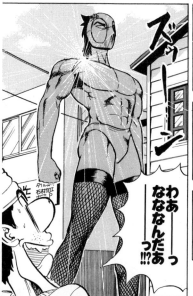

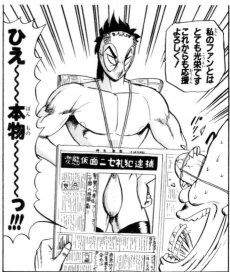

集英社文庫〈コミック版〉
THE ABNORMAL SUPER HERO
HENTAI KAMEN
究極!!変態仮面

Vol.5 (最終巻)

近日発売予定!

『究極!!変態仮面』ついに、最終巻第5巻製作決定!8年後の狂介たちの活躍を描いた「刑事編」に加え、そのアブノーマルな結婚生活を描くスペシャル読切、さらには、文庫オリジナルの新作長編も執筆快調!!狂介の結婚相手とは?その息子も変態仮面に変身!?親子合体変態必殺奥義も炸裂! 刮目して待てッ!!
か、買ってね…

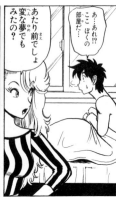

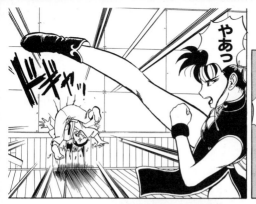

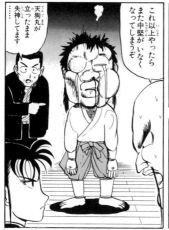

THE ABNORMAL SUPER HERO
HENTAI KAMEN

花のチアリーダー
応援団！の巻

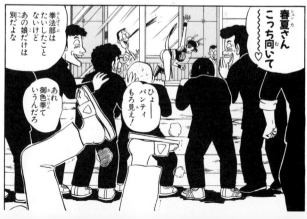

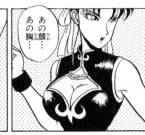

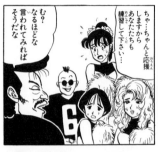
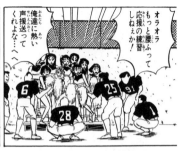

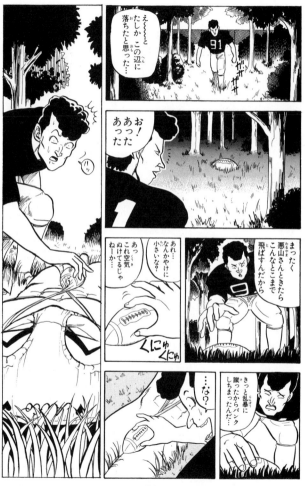

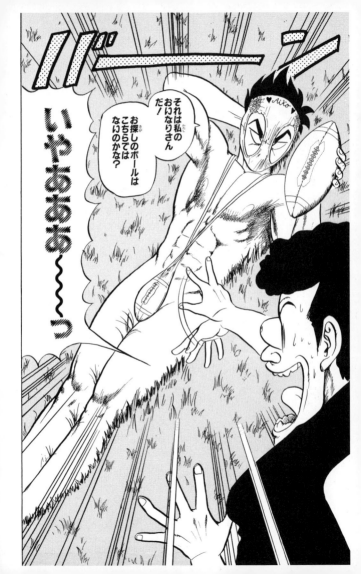

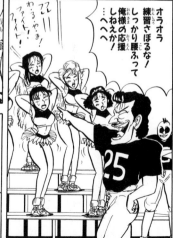

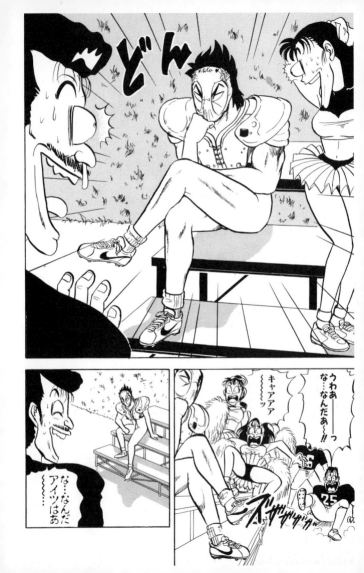

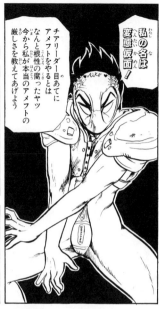

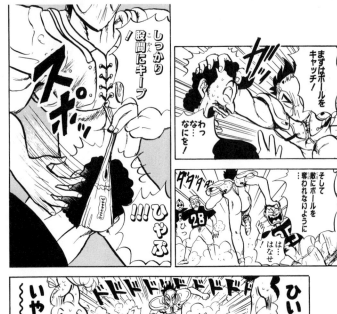

THE ABNORMAL SUPER HERO
HENTAI KAMEN

燃えよ！秋冬・怒りの鉄拳‼の巻

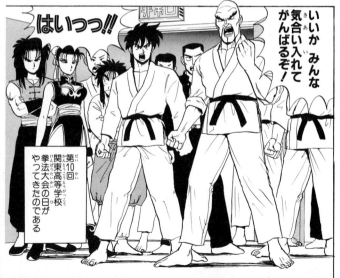

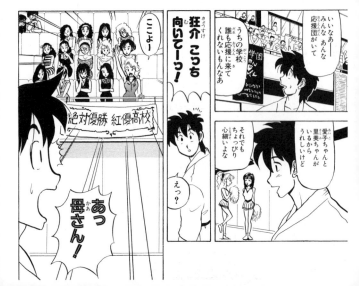

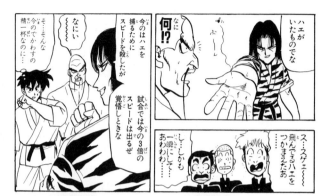
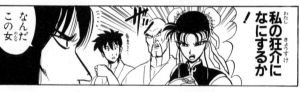
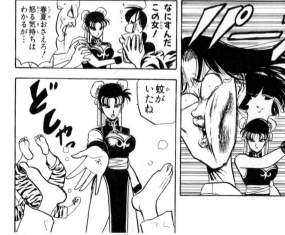

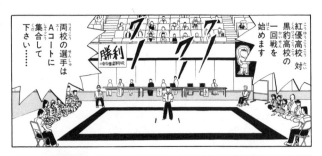

いくら強くても武道家の風上にもおけないやつらね

白・安部勝利！

先鋒戦！
赤・四季秋冬！

いつもおとなしい秋冬くんがいつになく燃えている…

黒豹高校二年安部くんの蹴りはやつの大会屈指の鋭さとの定評がある

こっちは無名の一年生もう勝負はみえたな…

黒星スタートか苦しいな…変態仮面が出場していれば…まったくついてない

い…いや先生まだですよ秋冬は…

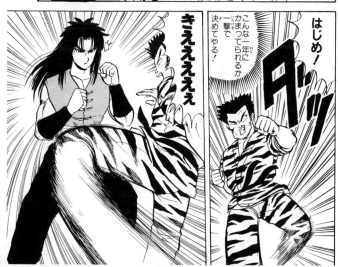

やはり一年では安部の蹴りの前には手も足も出なかったな…

なっ…

かわした!?
ポロ…

本当の蹴りというのを教えてあげるね

ひっ…

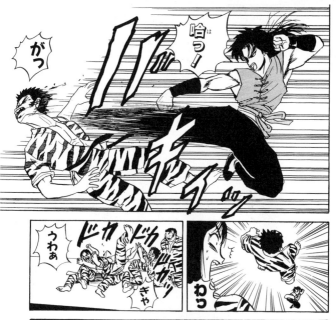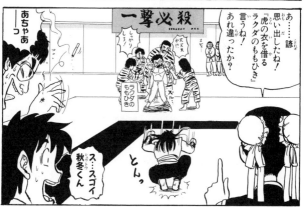

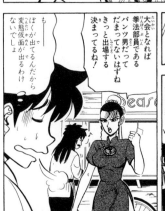

なんだぁ！

君…！そんなことして…だ…大丈夫なのかね!?

心配いらん気合い入れとけば

あいつは3年大川…体重200kgのやつはガードが鉄の壁といわれるほど厚い去年優勝したチームもやっただけはやっと倒せなかったぐらいだ

変態仮面がいればこんなこと…

まして うちの次鋒は女もう勝負は明らかだ…

いや先生春夏はですねぇ…

で…でけえ！まるで大人と赤ん坊だけ！

それにバットでたたいてちゃったとしてもへっちゃらよ

殺されちゃうんじゃないかしら春夏さん

かわいい顔してスゴイこと言うわね…

グフフ…わしにはちょっとやそっとの攻撃は通用せんぞ

たっぷりかわいがってやるから覚悟しろよお嬢ちゃん

ボキボキ

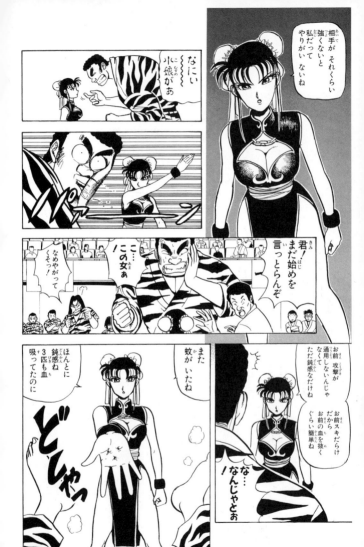

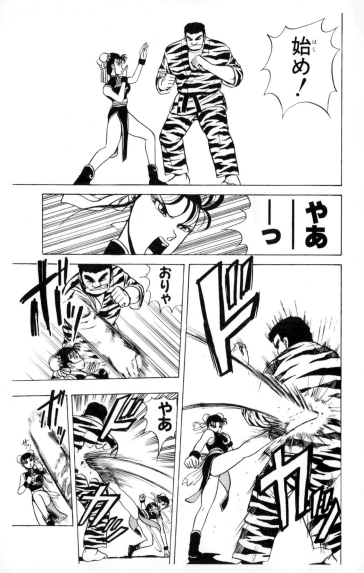

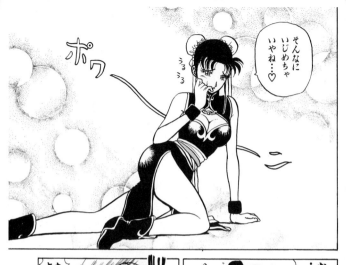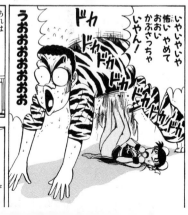

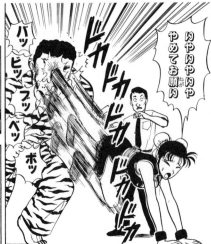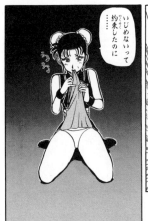

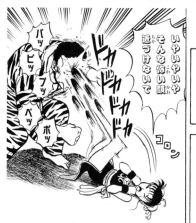

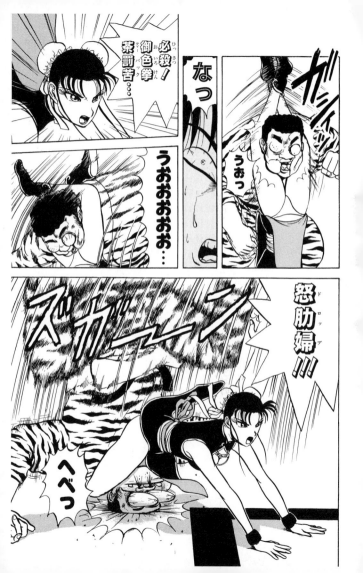

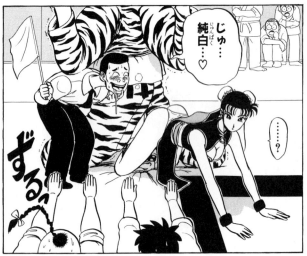

起死回生の変態仮面！の巻

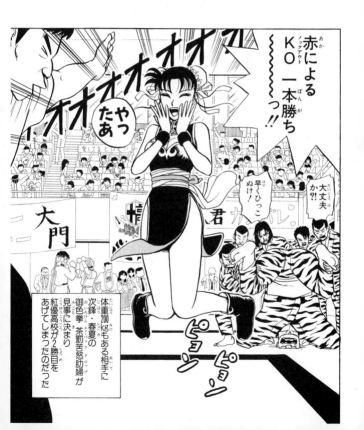

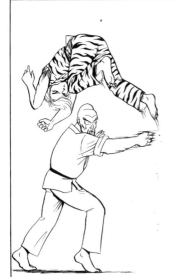

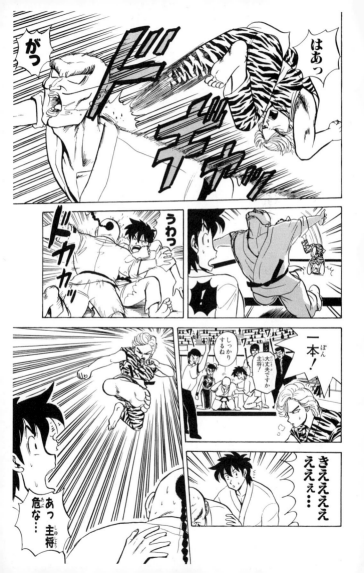

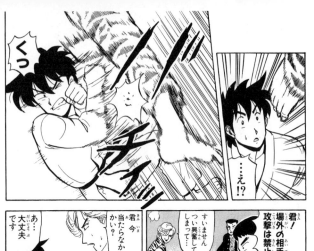

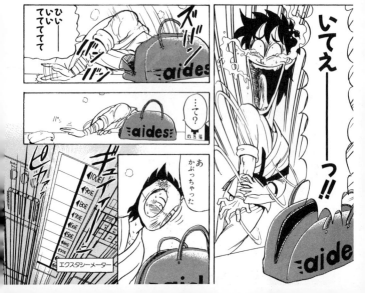

狂介は変態仮面になると極度の緊張感により一時的に傷の痛みが消えてしまうのだ

狂介くん一人で手当てするからいいって言ったけど…

やっぱり狂介くんのケガは私が…

控え室

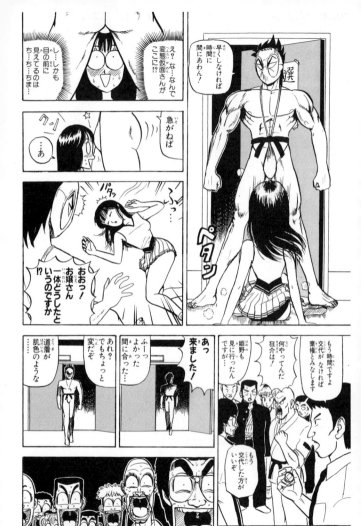

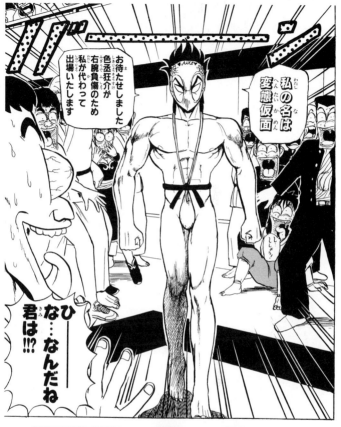

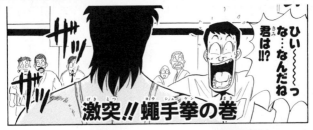

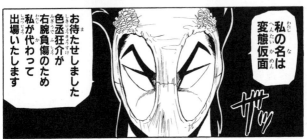

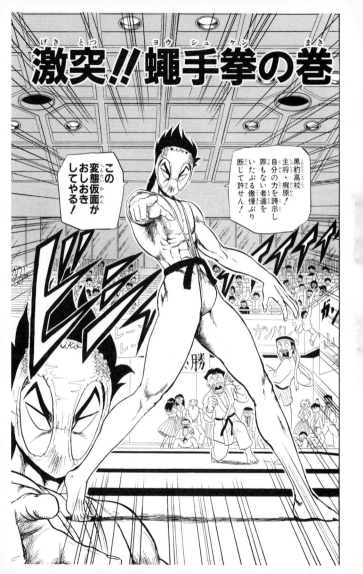

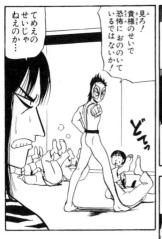

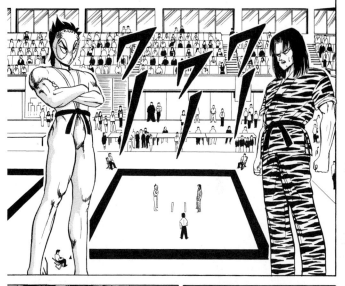

あなたやっぱりパンツ男現れたね早く捕まえるね

待ってね華連打！ひとまずパンツ男の試合見てみるね

ちょっとォ！なんで変態仮面が出てるのよ狂介はどーしたの狂介は！

ウワサ通りのスゴイ格好よねえ

ホントほとんどじゃない様

やはりこっちに商売に来て正解だったね

そうね

本日休業

ホントおしり丸出しで恥ずかしくないのかしら

人前でよくあんな格好できるわね

おおおおお

スゲェ

もらった…

何い!?
お…俺の腕を軸にして回転してよけやがった!?
バ…バカな!!

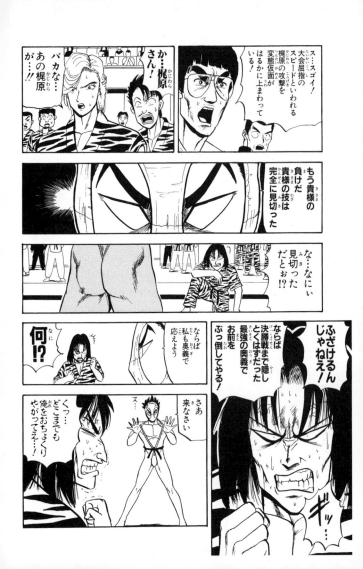

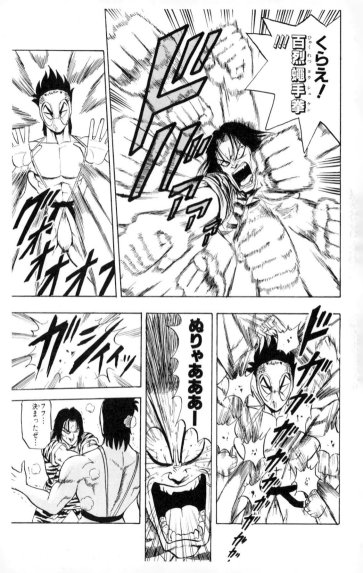

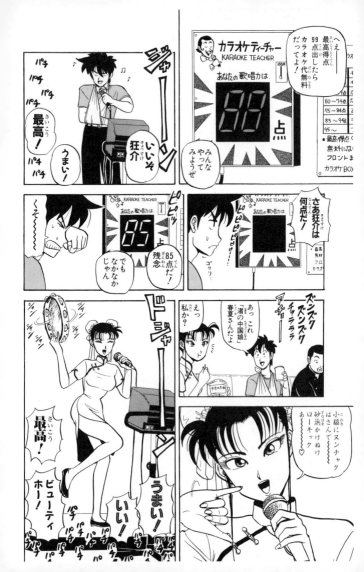

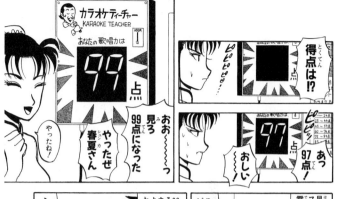

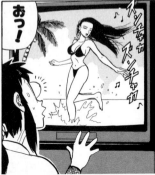

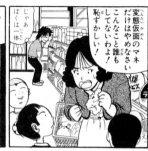

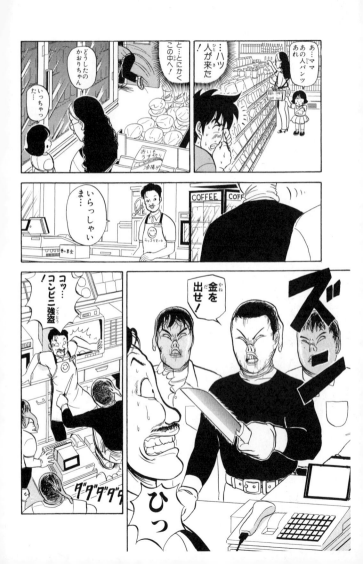

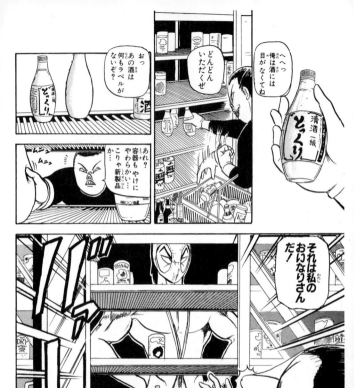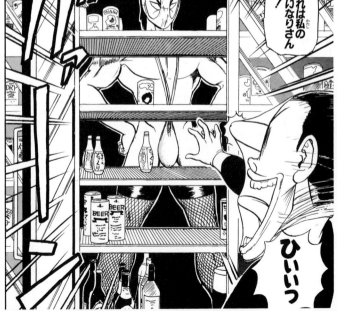

THE ABNORMAL SUPER HERO
HENTAI KAMEN

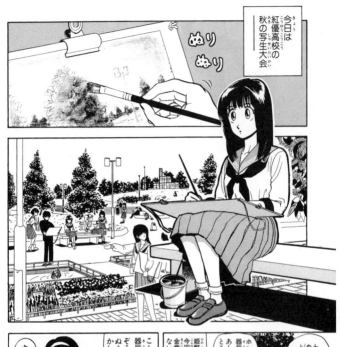

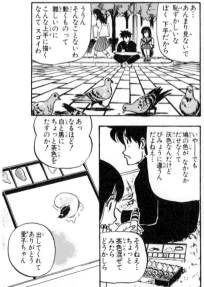

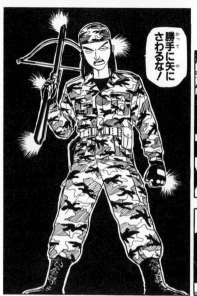

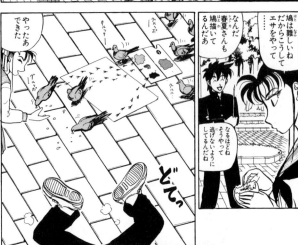

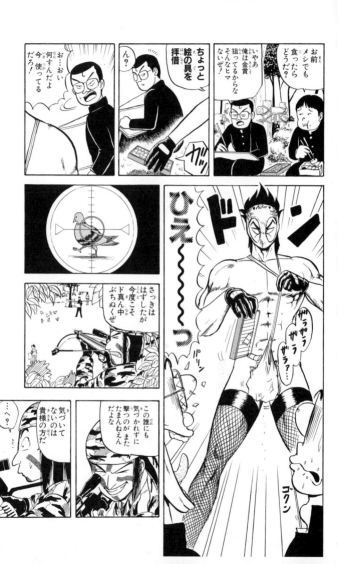

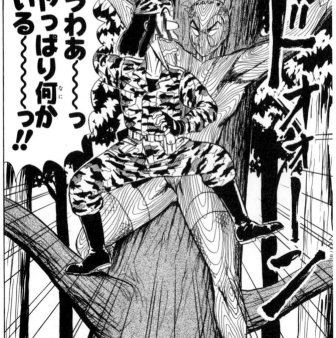

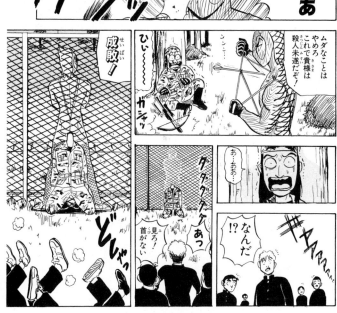

THE ABNORMAL SUPER HERO
HENTAI KAMEN

コースターはスリル満点！の巻

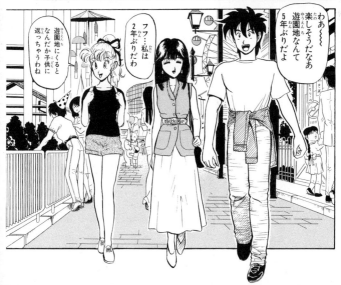

わぁ～～
楽しそうだなぁ
遊園地なんて
5年ぶりだよ

フフ…私は
2年ぶりだわ

遊園地にくると
なんだか子供に
返っちゃうわね

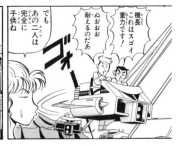

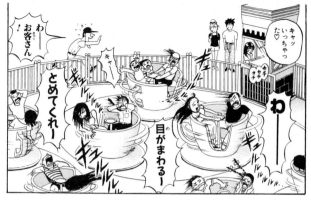

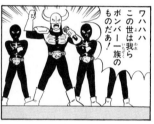

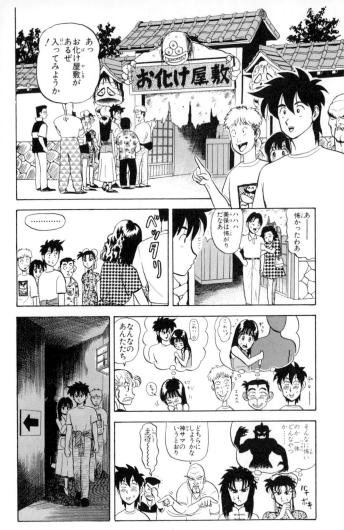

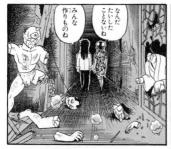

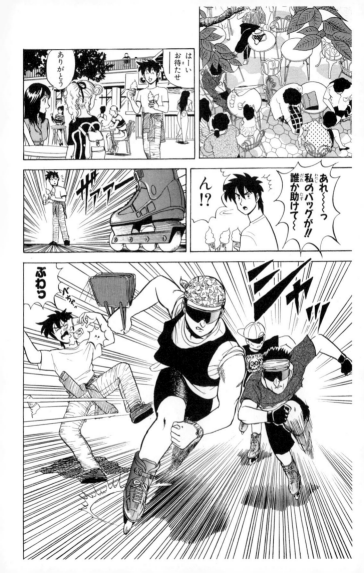

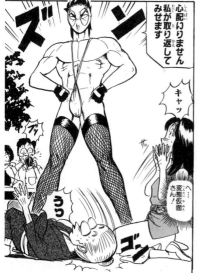

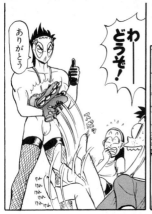

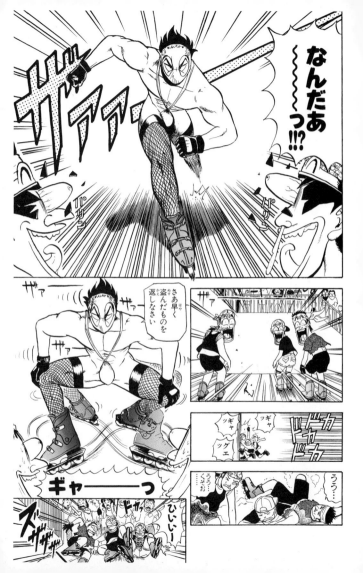

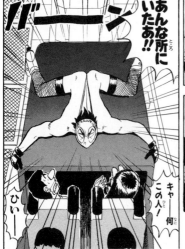

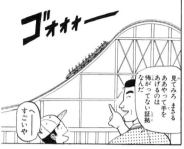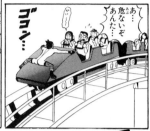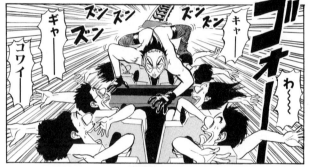

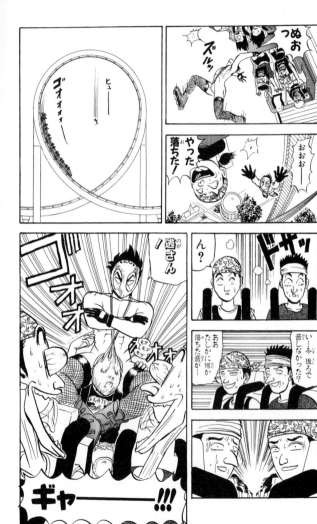

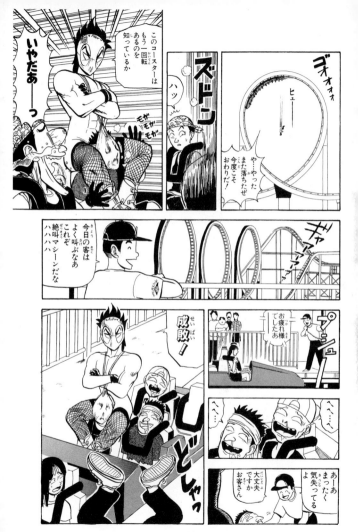

THE ABNORMAL SUPER HERO
HENTAI KAMEN

紋白町の宝石店に賊が侵入した模様ただちに急行願います

伊集院 宝石店

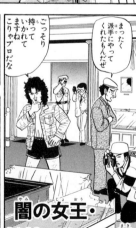

まったく派手にやってくれたもんだぜ

ごっそり持っていかれてますねこりゃプロだな

山さんこれ見て下さい!

どうしたタンパン!

あっこのPマークの毛玉は…

怪盗プードリアン

闇の女王・怪盗プードリアン!の巻

闇の女王・怪盗プードリアン！の巻

フフフ このプードリアン様を捕まえようなんて10年早いわ！

怪盗プードリアンか…これで7件目だ

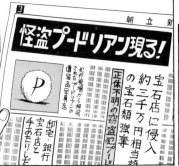
宝石店に侵入 約三千万円相当の宝石類強奪
正体不明の窃盗犯プー〇
犯行現場から不可解な遺留品（宝物袋）

また出たのねぇ…プードリアンって話じゃない かなりのプロって

うん 一体いつ侵入したのかどういう姿なのか目撃者は一人もいないんだって

まったく物騒な世の中になってきたわね うちも戸締りはちゃんとしなきゃ

あ、そうだわ 金目のものをしっかり金庫におさめておかなくちゃ それに金目のものなんてうちには…

そこまでしなくても大丈夫だよ うちは金持ちじゃないし

せっかくの商売道具だものね

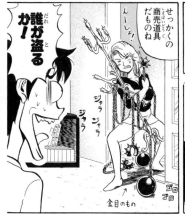
ジャラジャラ
ゴロゴロ
↑金目のもの

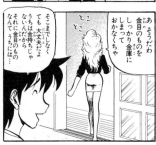
誰が盗るか！

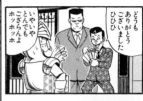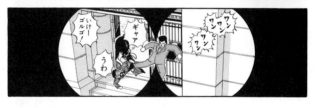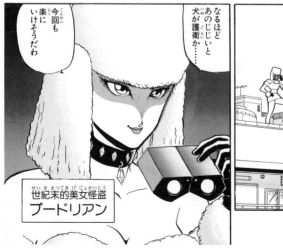

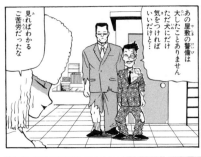

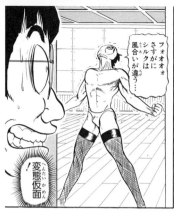

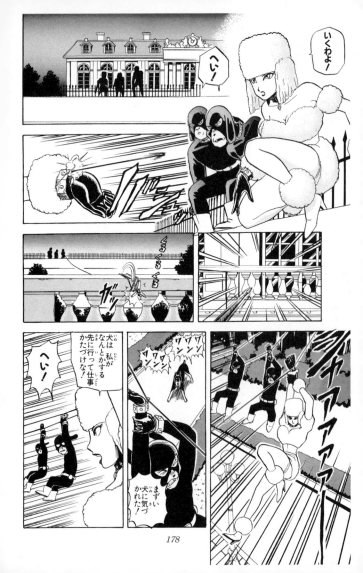

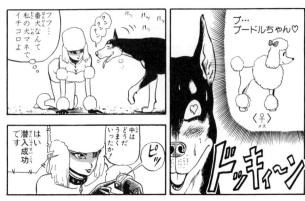

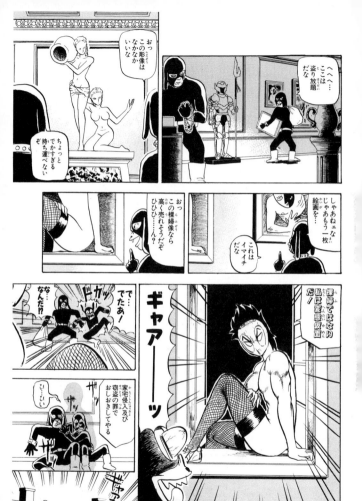

THE ABNORMAL SUPER HERO
HENTAI KAMEN

プードリアンの
復讐！の巻

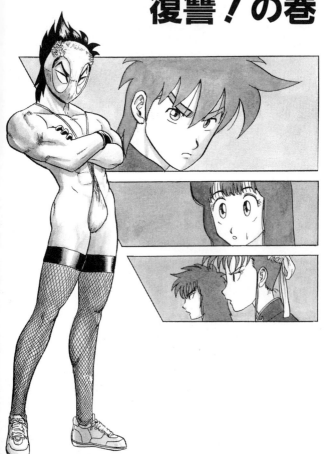

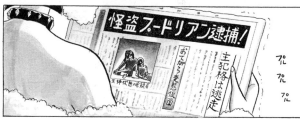

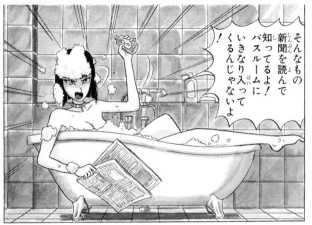

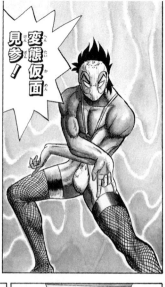

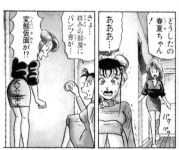

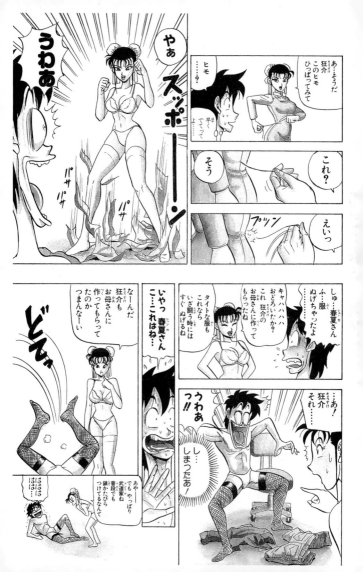

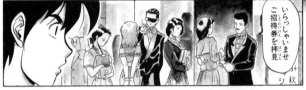

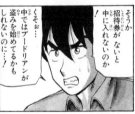

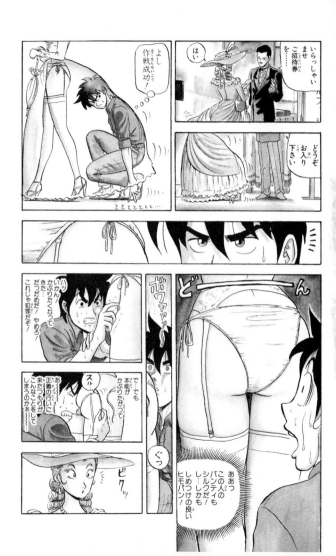

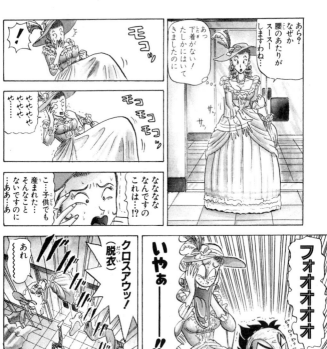
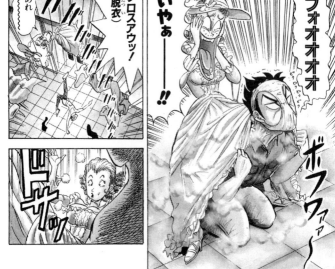

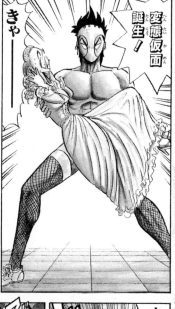

あれなんかステキざますわねぇ
金有社長の奥様

そうですわねぇ
金城社長の奥さま

ズンチャカ
ズンチャカ

あらあのコートなんか金有社長の奥様にお似合いじゃないかしら

いえいえそんな金城社長の奥様こそお似合いですわ

しかしなんですわねぇ
最近は似合いもしない服やアクセサリーをつける若者がふえたざますわねぇ

そうですわねぇ
アクセサリーは美しさに磨きがかかった大人の女性がつけるからより光り輝くことを知らないのですわ

私達みたいに

オホホホホ

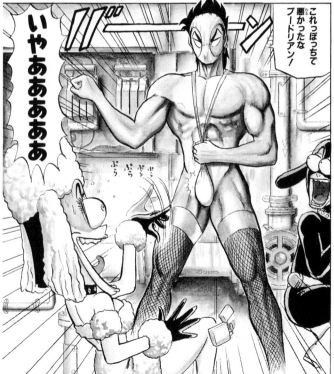

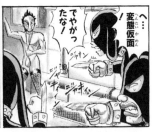

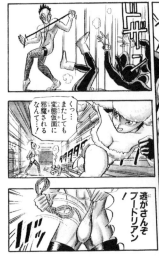
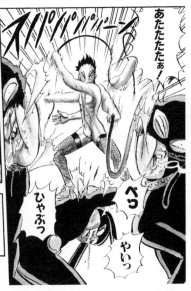

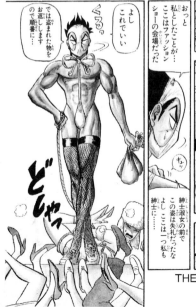

THE ABNORMAL SUPER HERO
HENTAI KAMEN 4 (完)

コミック文庫
特別読切
『究極!!変態仮面〜誕生編〜』

1990年秋の少年ジャンプ増刊号に掲載された作品です

3巻に掲載された短編の後のもので名前が多少ちがっている以外顔や性格などはほぼ本誌連載時と同じですが狂介の変態度はいささか過剰なようです

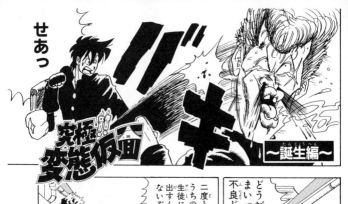

究極!! 変態仮面
～誕生編～

[特別読切]

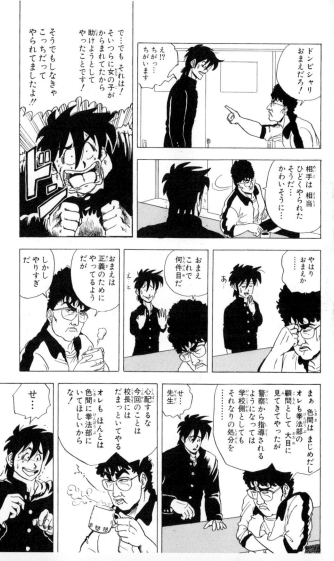

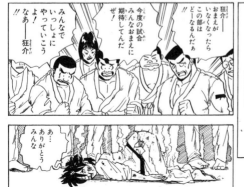

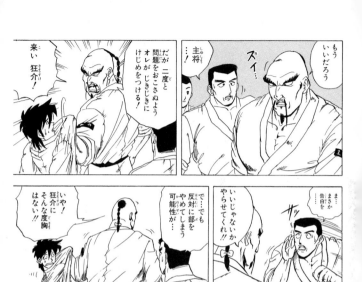

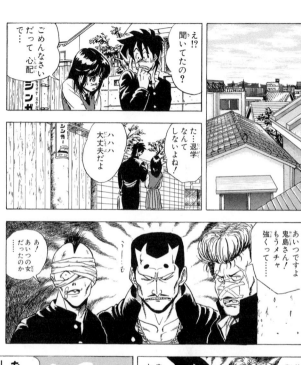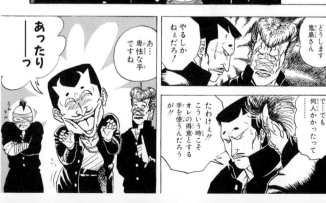

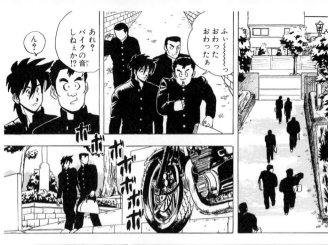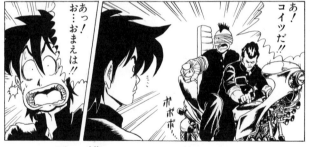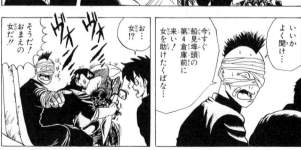

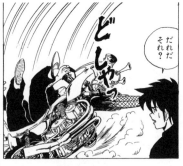
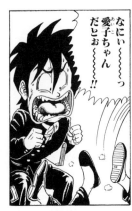
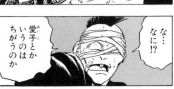

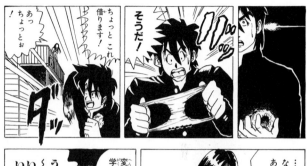

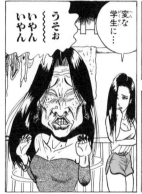

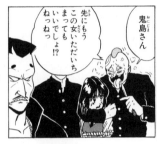

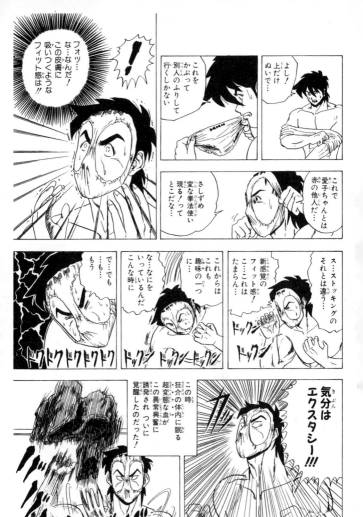

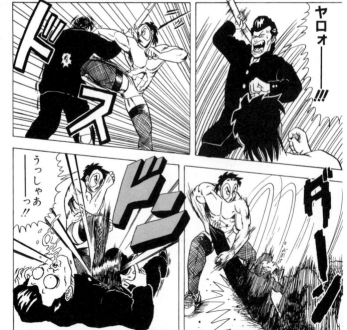

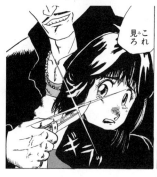

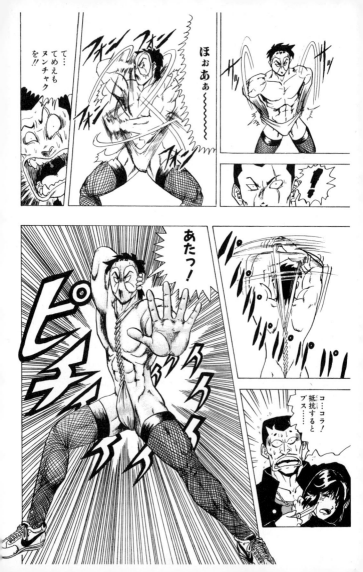

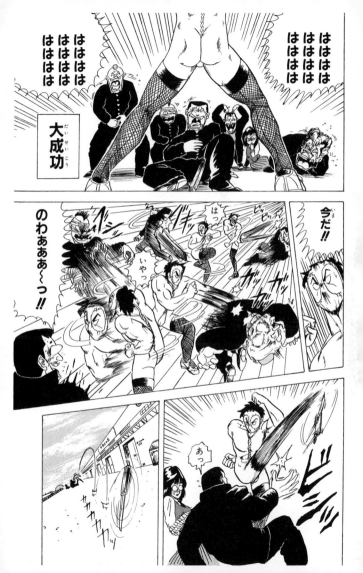

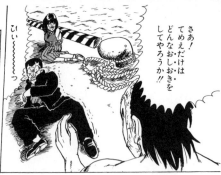

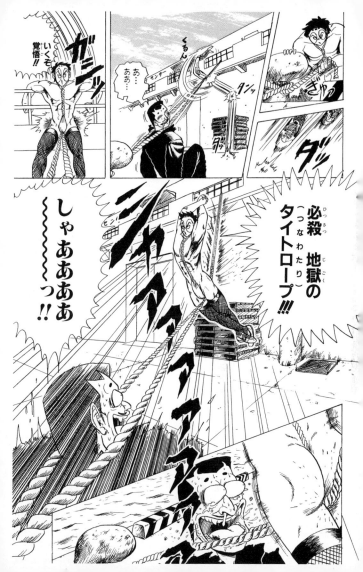

究極!!変態仮面～誕生編～(完)

ダンディ・ジョーンズ

～アマゾンの秘宝（ひほう）～

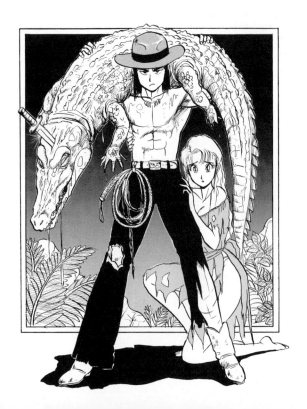

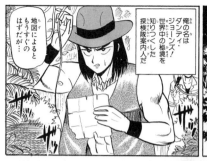

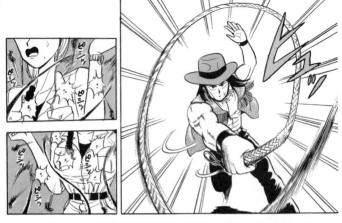

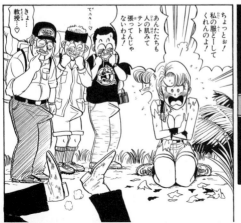

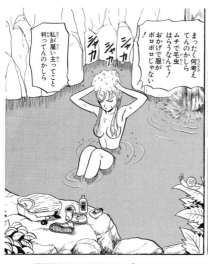

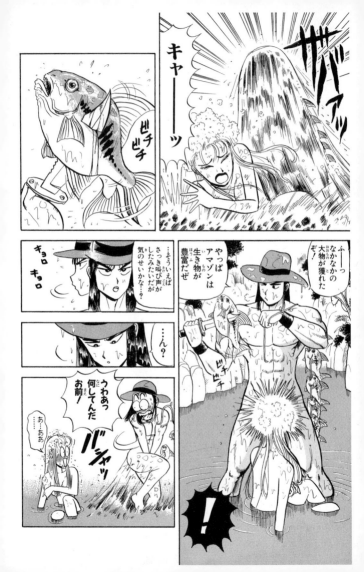

コミック文庫
特別読切
『DANDY JONES（ダンディ・ジョーンズ）』

1994年秘境ギャグと銘うって週刊少年ジャンプに2度にわたって掲載されました

両方とも変態仮面が特別出演していて一番オイシイところをかっさらっていきますまさに…ギャグ泥棒!?

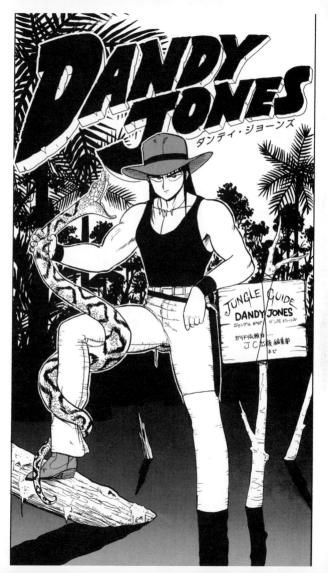

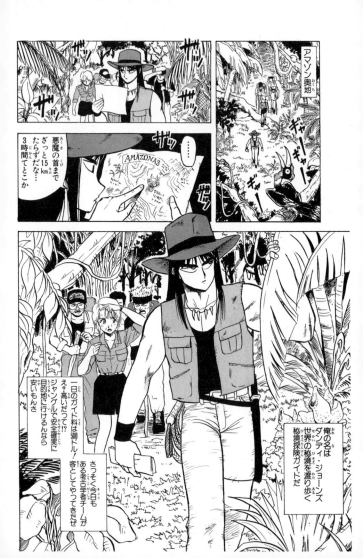

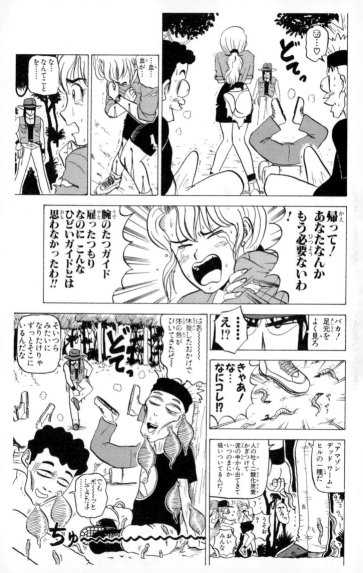

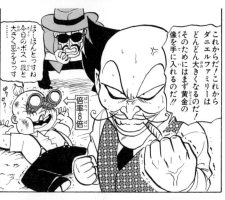

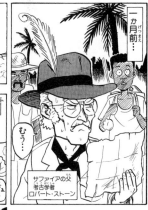

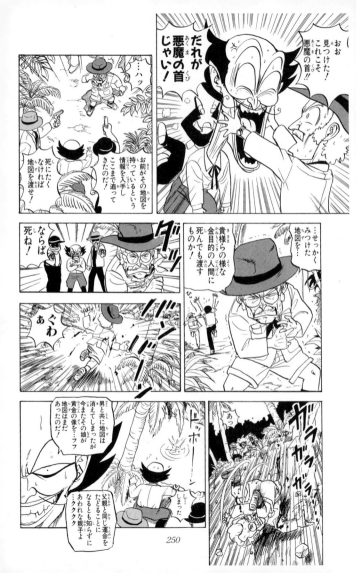

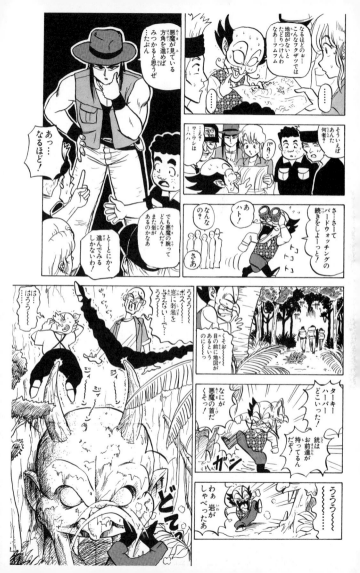

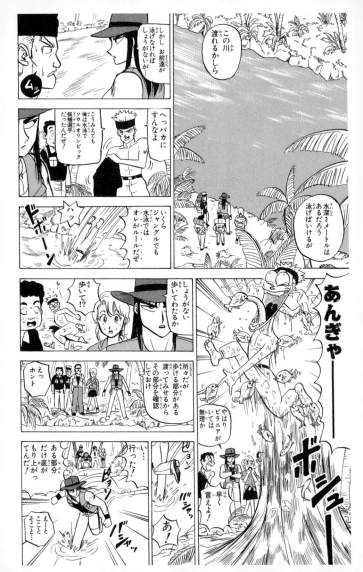

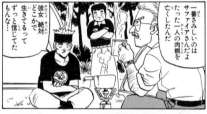

全く今回のガイドは調子が狂うぜ！

でも結局は足手まといにかわりねぇがな…女がいるとよ！

しかし歩く力はねぇくせになぐる力はあるんだな

あんなにブヨブヨしてんのに

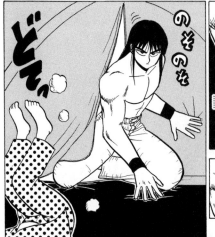

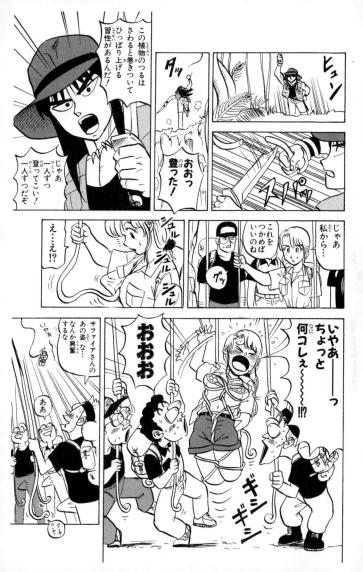

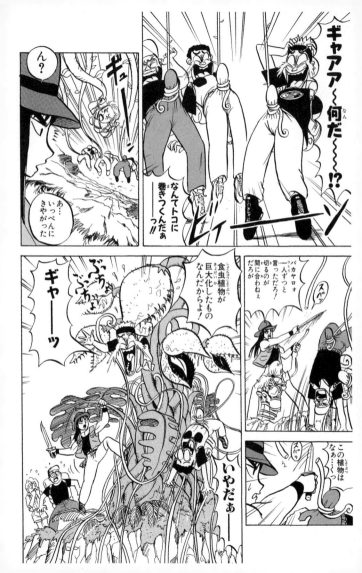

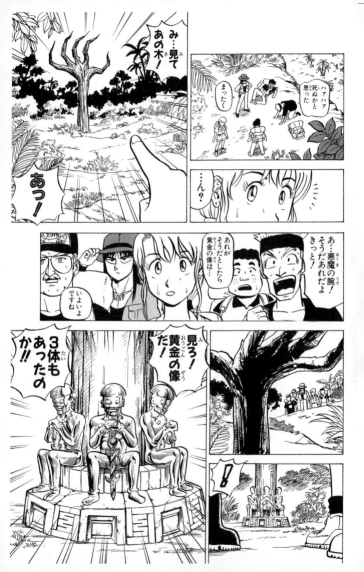

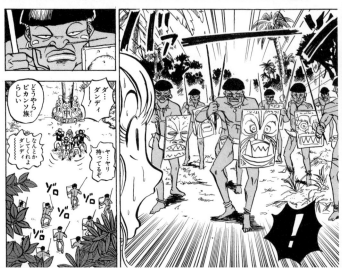

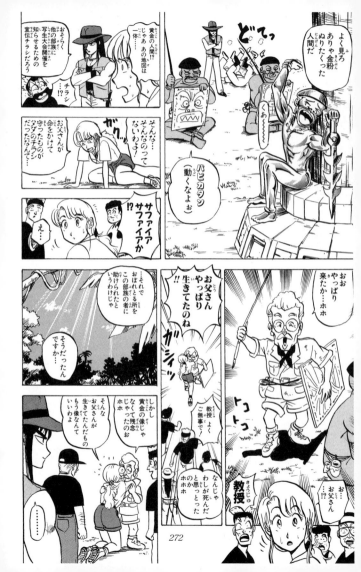

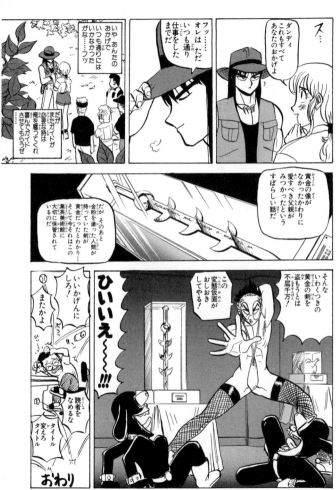

THE ABNORMAL SUPER HERO
HENTAI KAMEN

寿司 万兆

お嬢様は「こはだ」からでしたな?

あ……今日は

ん?

お…… おいなりさん

にぎって下さい……

キャー ♥ 言っちゃった

何が恥ずかしいのですか? お嬢様……

変態仮面に出会ってからいなり寿司が好きになった妄想少女愛子であった

コミック文庫限定
おまけページ
その4

それ行けハリー

彼の名は色丞張男 現在雀譜署刑事課強行犯係に勤務する刑事だ！

刑事課

ムリ 事件のニオイがする……！

マジかよ

色丞――！！ 単独行動は許さんぞ――！

おい事件だ 待ってろよ

おれは己の嗅覚と勘を頼りに彼は行動する 署内きっての敏腕刑事だ！ 警察の犬なんかに成り下がらないぜ！

そんな彼だが…

おかえりなさーい♡

ゴハンにする？ お風呂にする？

それとも コレにする？

…それにする

家に帰ると女房の犬だ

―おわり―

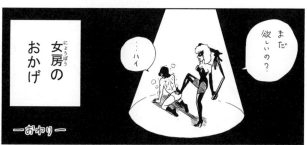

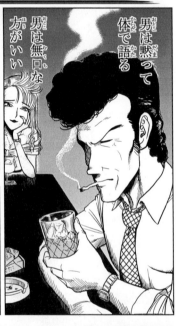

THE ABNORMAL SUPER HERO HESPECKAMEN

春夏さん
キレイな肌
してるわねぇ

おしりなんて
プリプリの
つっつやつや！

これも
四季家伝統奥義の
賜物ね！

……伝統奥義……？

~四季家伝統奥義
究極唐素手!!!

ハァァァァァ……

四季家の男が
まず最初に
会得させられる
美容術奥義であった!?

秋冬もっと速く♥

コミック文庫限定
おまけページ
その5

春夏の更衣室 ♡

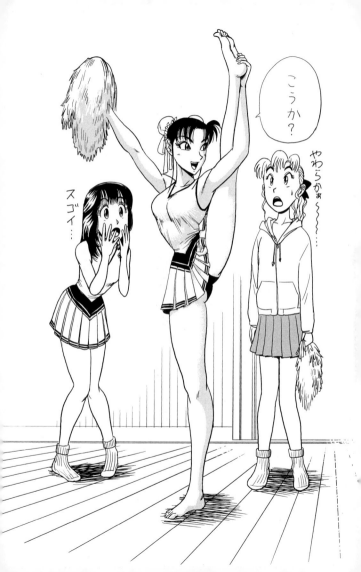

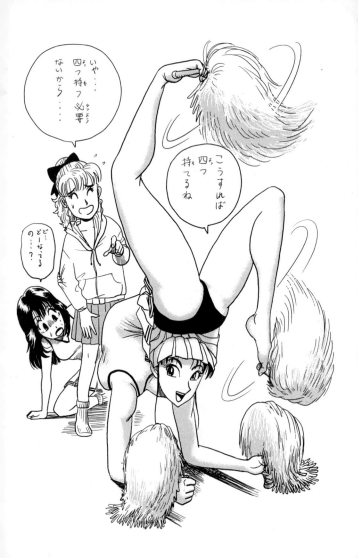

THE ABNORMAL SUPER HERO

HENTAI KAMEN

1 変態仮面 スタンダードフォーム
(パン)

2 変態仮面 スクリューフォーム
(フー)

3 変態仮面 アルティメットフォーム (未公開)
(スリー)

もう自分で買いなさい！今月何枚目なの!?

トフォフォフォ〜

パンツ代もバカにならない狂介であった

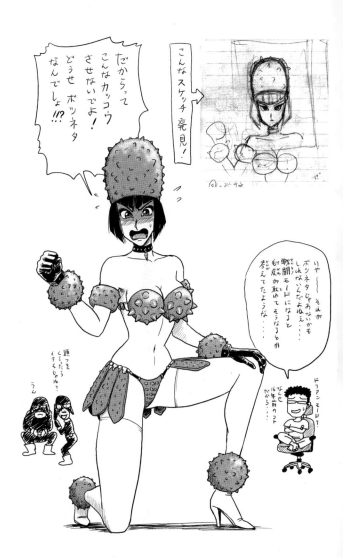

★収録作品は週刊少年ジャンプ1990年オータムスペシャル、1993年31号～43号、1994年25号、35号に掲載されました。

(この作品は、ジャンプ・コミックスとして1993年7月、1994年1月、4月に集英社より刊行された。)

集英社文庫〈コミック版〉❶月新刊 大好評発売中

キン肉マンⅡ世 ⑧⑨〈第1期 全9巻〉
ゆでたまご

新ジャングルの王者ターちゃん♡ ❸〈全12巻〉
徳弘正也

ちさ×ポン ❸〈全5巻〉
中野純子

Flower〜フラワー〜 ❻〈全7巻〉
和田尚子

天国の花 ❹〈全4巻〉
稚野鳥子

雲雀町1丁目の事情 ❸〈全5巻〉
遊知やよみ

BELIEVE[ビリーヴ] ❶❷〈全5巻〉
槇村さとる

そーだ そーだぁ! ❶〈全3巻〉
聖千秋

平和だった地球に再び襲来した悪行超人達を倒すべく、一人の若き超人の力が目覚める! キン肉マンの息子…その名もキン肉万太郎!!

ジャングルの動物達はわたしが守る!。今度のターちゃんは動物パワーを武器に世界の強者達と戦うのだ。もちろんギャグも満載だ!

高校1年の夏に出会った千砂とポンタは海辺でファーストキスを交わす。エッチ未経験なふたりの赤裸々な恋愛模様を描いた問題作!

元気いっぱいの女の子・葵。大好きな竜太たちと一緒に南высに入れる夢みる葵の身に、ある日突然思いがけない出来事がふりかかり!?

倉橋流布は、美大志望の予備校生。同じ予備校生の本科・瑞野秋の描く絵に強く惹かれていて…? 切なさつのるラブ・ストーリー。

貧乏少女・ちなが暮らす超高級住宅地・雲雀町。それぞれの住人たちが抱える様々な「事情」が織りなす、ハートフル・ストーリー!

敏腕マネージャー・山口依子。不人気俳優の事務所移籍に揺れる中、不思議な魅力を持つツルカと出逢い、スターの資質を見出すかに…!?

一年一組、通称"楽園クラス"のアイドル・えんちゃんは笑顔の素敵な女の子。そんな彼女が恋をしました。クラスの皆は応援するが!?

Ⓢ 集英社文庫(コミック版)

THE ABNORMAL SUPER HERO HENTAI KAMEN 4

2009年9月23日　第1刷	定価はカバーに表示してあります。
2010年2月6日　第2刷	

著者	あんど慶周
発行者	太田富雄
発行所	株式会社 集英社 東京都千代田区一ツ橋2-5-10 〒101-8050 電話　03(3230)6251(編集部) 　　　03(3230)6393(販売部) 　　　03(3230)6080(読者係)
印刷	株式会社 美松堂 中央精版印刷株式会社

表紙フォーマットデザイン　アリヤマデザインストア　　マークデザイン　居山浩二

本書の一部あるいは全部を無断で複写複製することは、法律で認められた場合を除き、著作権の侵害となります。

造本には十分注意しておりますが、乱丁・落丁(本のページ順序の間違いや抜け落ち)の場合はお取り替え致します。購入された書店名を明記して、小社読者係宛にお送り下さい。送料は小社負担でお取り替え致します。但し、古書店で購入したものについてはお取り替え出来ません。

© Keisyū Ando　2009　　　　　　　　Printed in Japan
ISBN978-4-08-619019-0　C0179